24209

OBSERVATIONS
SUR LES OUVRAGES
EXPOSÉS
AU SALLON DU LOUVRE,
OU
LETTRE
A M. LE COMTE DE ***,

Monsieur,

Vous exigez que je vous expose ma façon de penser sur les Ouvrages de MM. de l'Académie. Cette matiere est d'autant plus délicate, que je

A

ne me regarde point comme un Juge affez éclairé pour prononcer décifivement : cependant je ne vous refuferai point. Je pourrois, pour juftifier mes affertions, comme font les Ecrivains critiques acharnés contre les Artiftes, vous dire que c'eft le fentiment public que j'ai recueilli. Mais non, ce fera mon fentiment particulier, & je ne ferai point du tout furpris de voir que de meilleurs Connoiffeurs que moi en jugent différemment.

Ne vous attendez point à trouver ici de ces plaifanteries bonnes ou mauvaifes, qu'on ne fe permet que trop en traitant ces matieres : je m'éxaminerai fi févérement que j'aurai lieu d'efpérer de n'avoir bleffé aucun Artifte, non pas même ceux fur lefquels je me ferai permis les obfervations les plus féveres. Mon but eft bien éloigné du plaifir odieux de mortifier perfonne ni de diminuer aucune réputation : je voudrois même que les Ob-

fervations que je ne hafarde que dans la vue d'être utile, puſſent être foumiſes à l'examen de chaque Artiſte dont il ſera parlé, afin qu'il en jugeât lui-même, & qu'il m'aidât à découvrir ſes moyens de juſtification, & afin auſſi, que ſi mes réflexions ont quelque juſteſſe, elles puſſent contribuer à rectifier & à améliorer ſon ouvrage.

Quelque éloigné que vous m'ayez vu juſqu'à préſent de laiſſer voir le jour à de pareilles obſervations, je conſentirois volontiers à les rendre publiques par un motif que je ſoumets à votre jugement. C'eſt que les critiques qui paroiſſent ordinairement, & auxquelles on court avec tant d'ardeur, ſont preſque toujours faites par des gens qui ne ſont point aſſez connoiſſeurs, ou qui montrent évidemment de la partialité; & le Public modéré qui ne cherche qu'à s'éclairer, ne ſait quel degré de confiance il y peut donner. De plus, les erreurs ſouvent

groffieres dans lefquelles ces Critiques tombent, empêchent que les Artiftes n'y ajoutent foi, même lorfqu'elles contiennent quelque chofe de bon. Il pourroit donc être avantageux que quelqu'un, avec un degré de connoiffance à-peu-près fuffifant, & toute la bonne foi que mérite la gravité de la matiere, entreprît ces fortes d'examens. Peut-être pourroit-il réunir la confiance du Public & celle des Artiftes, & obtenir la préférence fur ces mauvaifes brochures infultantes qui fe font communément : peut-être même feroit-ce le moyen le plus fûr d'en délivrer les Artiftes.

Je ne crois pas d'ailleurs les Artiftes auffi chatouilleux qu'on le penfe; fans doute dans le premier inftant on fouffre à voir relever quelques défauts dans un ouvrage qu'on a travaillé avec foin, & où l'on s'étoit flatté de les avoir évités; mais bientôt la réflexion calme ce foulevement naturel, & l'on peut finir

par être obligé à celui qui nous les a fait remarquer, & le regarder comme un ami ; c'est, du moins, mon espérance. Au reste, dans le cas où cet Ecrit deviendroit public, je préviens que ce n'est qu'une tentative, & que si j'apprends qu'il ait donné lieu à quelque plainte, ce sera pour la derniere fois.

J'entrerai peut-être dans quelques détails minutieux, sur-tout lorsqu'il sera question d'Artistes jeunes ou dans la force de l'âge, parcequ'il est encore temps pour eux de rectifier, non seulement un Tableau, mais même leur maniere, s'ils apperçoivent que les défauts qu'on croit pouvoir leur reprocher aient quelque réalité. Conséquemment je m'étendrai moins sur ceux qui, ayant long-temps prouvé, peuvent être regardés comme vétérans ; leur réputation, fondée sur quantité de succès, doit les mettre à l'abri de ces observations détaillées qui ne leur seroient plus utiles, parceque

comme on dit proverbialement, *ils ont pris leur pli.*

Je vous dirai donc simplement, au sujet du Tableau de M. *Hallé*, repréſentant Jéſus qui appelle à lui les enfants, qu'il me paroît bien & ingénieuſement compoſé.

A l'égard des Tableaux de M. *Vien*, j'entrerai dans quelques détails plus étendus. Le Saint Thibault me paroît un beau Tableau, vigoureux de couleur & d'effet, très ſagement & noblement compoſé. Les détails en ſont deſſinés avec beaucoup de juſteſſe & de vérité. J'obſerverai que M. Vien a ſingulièrement le talent de conſerver de la nobleſſe à ſes têtes, en leur donnant en même temps ce caractere de vérité qui témoigne qu'elles ſont faites d'après nature & avec exactitude, & ce mérite n'eſt pas commun.

Si cependant il eſt permis de déſirer quelque choſe dans un ſi bel ouvrage,

je ferai une legere obfervation. Je crois que le mur qui fait fond à fes figures eft trop obfcur ; c'a été fans doute le defir de donner du relief aux figures, qui a engagé à le facrifier ainfi ; mais cela attrifte le tableau, & je penfe qu'on peut hardiment le tenir plus lumineux, du moins dans la partie qui eft à droite, foit que ce mur foit en retour d'équerre, foit qu'on ait voulu le faire courbe, car cela n'eft pas bien clairement décidé dans le Tableau.

Le Tableau de Vénus bleffée, a des beautés intéreffantes. La figure d'Iris eft parfaitement bien peinte, d'une couleur vraie, aimable, & d'un pinceau précieux : celle de Vénus a auffi beaucoup de graces ; le Mars me femble moins heureux.

Je regarde le Tableau de la Madeleine comme un excellent ouvrage à tous égards, bien compofé, bien deffiné, bien drappé, d'une couleur fiere

& harmonieuse. Je desirerois cependant quelque chose à la tête : ce n'est pas qu'elle ne soit bien dessinée & d'une belle expression ; mais j'y trouve les parties du visage traitées avec des ombres trop brunes ; il me semble surtout que celles qui sont autour des yeux auroient besoin d'être moins fortes, afin de les faire paroître moins enfoncés. Je sais qu'elle a pleuré, mais je souhaite que ses larmes n'aient point encore altéré sa beauté.

Vous m'aurez trouvé long sur cet article, mais lorsque des ouvrages sont à ce degré de beauté, c'est une raison de plus pour desirer qu'ils arrivent à la perfection.

La réputation de M. *de Lagrenée* l'aîné, si bien établie, s'acroîtroit encore s'il étoit possible, par les petits morceaux qu'il a exposés cette année au Sallon. On y trouve tout, correction & graces de dessein, composition ingénieuse & cependant naturelle, une

couleur aimable & très vraie, & le fini le plus précieux. Les Tableaux de Diane, & Endymion, & de la Fidélité, d'une proportion plus grande, ne sont pas moins excellents, & l'on peut assurer que les Ouvrages de ce Maître seront toujours très recherchés, entre ceux produits dans notre siecle par l'Ecole Françoise.

On peut y trouver quelques têtes un peu trop grosses, & qui font paroître les figures d'une nature petite & courte. Cependant, comme cet aspect un peu fort ne vient point de la grosseur des parties du visage, mais seulement de la largeur de la face & du volume des cheveux, on présume qu'il peut, s'il le juge à propos, y remédier sans repeindre ces têtes.

On pourroit peut-être encore desirer dans ces têtes des formes d'un ovale plus alongé, sur tout à celles de femmes. Ce n'est pas qu'il ne soit très ordinaire de trouver des personnes aimables

dans ces formes un peu courtes, mais en général elles n'ont pas la noblesse du bel ovale. Ces petits défauts, si toutefois c'en sont, n'ôtent rien du mérite d'un excellent Peintre, & qui possede à un si haut degré les parties essentielles de son art. Si j'ose les observer, ce n'est qu'à fin qu'il y ait une parité encore plus absolue entre cet Artiste & le fameux Albane, à qui on l'a comparé avec tant de raison. Puisqu'on s'est permis d'assimiler un Maître moderne à un ancien, j'oserai dire que la comparaison tourneroit à la gloire de l'Artiste François à beaucoup d'égards, & que ce n'est que par la beauté de ses têtes que l'Italien peut l'emporter.

Quatre grands Tableaux font honneur aux talents de M. *Vanloo*; ils représentent diverses occupations ou amusements supposés dans l'intérieur du Sérail. Ces Tableaux sont faits pour être exécutés en tapisseries, & en effet

il feroit difficile d'imaginer des sujets plus agréables & plus propres à cette destination. Ils sont richement & noblement composés; les figures sont bien dessinées & d'une proportion élégante. J'y aurois desiré que les plans en fussent plus raccourcis & moins vus en dessus, ou que le point de distance fût plus éloigné, il me semble que la composition en seroit devenue plus pittoresque.

En supposant que d'autres formassent le même desir, il ne s'ensuivroit pas qu'on pût l'imputer à M. Vanloo comme une faute: il a été d'autant plus le maître de son choix à cet égard, que sa supposition est juste & fondée en raison. Ces sortes de morceaux ne sont élevés qu'à la hauteur d'un lambris d'appui; ainsi l'horison doit être élevé. Un appartement ne donne pas beaucoup de reculée, on est donc fondé à placer le point de distance assez proche. Mais comme l'Artiste est

maître de chercher fes avantages, il peut fuppofer une diftance plus grande ; le Spectateur s'y prête d'autant plus volontiers qu'il en réfulte un autre avantage à fa fatisfaction, c'eft que les figures, quoique d'une petite proportion, lui paroiffent grandes comme nature, à caufe de la diftance qu'il conçoit entre lui & elles. Cette réflexion ne peut maintenant fervir à ces tableaux ; ils font bien, & rempliffent les vues que l'Auteur s'eft propofées ; mais elle pourra peut-être paroître utile dans d'autres cas & pour d'autres tableaux.

J'ajouterai deux légeres obfervations plus directes, que je foumets aux réflexions de M. Vanloo. Il me femble qu'en général tous les terreins ou tapis, enfin les plans horifontaux, qui font le lieu de la fcene, ne font pas affez lumineux. Dans l'effet ordinaire de la nature, le terrein eft toujours ce fur quoi la lumiere frappe le plus fen-

[13]

fiblement. Par exemple, dans le tableau où une Odalifque danfe, la lumiere donne affez vivement fur elle depuis le haut jufqu'au bas de la figure; cependant cette même lumiere ne frappe plus que foiblement le terrein; comme, fi venant de très bas, elle ne faifoit qu'y gliffer. Je fais que ces terreins font, ou des marbres de couleur ou des tapis, mais cela n'empêche pas qu'ils ne reçoivent une lueur analogue à la lumiere qui donne fur les figures. Je conclurois donc à ce que ces terreins ou tapis fuffent un peu éclaircis. Il en réfulteroit, ce me femble, un autre avantage, c'eft que les lumieres éparfes fur les figures, liées enfemble par cette lueur générale, papilloteroient moins, & ne paroîtroient pas fi difperfées. Cette réflexion fera mieux fentie fi l'on obferve l'effet de ces tableaux vers la fin du jour.

La feconde obfervation eft qu'il me paroît que les ombres particulieres des

divers objets demanderoient quelques tons qui les uniffent davantage & qui répandiffent une harmonie plus générale dans le tableau. C'eft un des fecrets de l'art fur lequel M. Vanloo peut confulter quelques Artiftes finceres, qu'on voit qui excellent dans cette partie, car il ne faut point hafarder de gâter des tableaux fur l'avis d'un inconnu.

L'Education de la Vierge, tableau d'hiftoire par M. *Lépicié* mérite beaucoup d'éloges, & foutient très bien la réputation de cet Artifte, à qui nous avons vu faire des progrès fi rapides. Ses tableaux de genre n'ont pas moins de fuccès. La vérité y regne par-tout, & les détails en font rendus avec intelligence; fa touche eft légere & très fpirituelle; on peut même la comparer à celle fi eftimée de Téniers. Il a encore un autre rapport avec ce Maître célebre; c'eft le goût qui le porte à une couleur argentine, que quel-

ques personnes accoutumées au ton roux regardent comme grise, & qui en effet est voisine de ce défaut, mais qui, bien entendue, est la vraie couleur de la nature, dont Téniers nous a donné de si beaux exemples. Le tableau du Menuisier, celui d'un homme qui mendie, tous enfin portent ces caracteres de vérité & de finesse dans l'exécution.

Cependant, & j'ose d'autant plus le dire que je sais qu'il ne s'offense point de la critique lorsqu'elle est honnête, il y a à desirer dans ses tableaux pour le coloris & pour l'harmonie. Ses masses de lumiere sont en général si blanches & si excessivement lumineuses, qu'en quelque maniere elles offensent les yeux, & détruisent cet accord & ce repos qu'on cherche dans un tableau.; je crois que cela vient de ce que, pour conserver des lumieres larges & brillantes, il n'observe pas assez les nuances particulieres qui rendent

les objets ronds & en font tourner les extrémités.

Sur quoi il est à remarquer que lorsque les habiles gens pechent c'est toujours par la recherche de quelque beauté, & en conséquence de quelque principe vrai en soi, mais qu'ils portent trop loin : c'est ce qui fait en même temps qu'il leur est si difficile, malgré le desir qu'ils en ont, de se corriger entiérement, parcequ'ils sont toujours néceffairement retenus par la crainte de perdre cette beauté & de manquer à ce principe, de la vérité duquel ils sont avec justice très persuadés.

Je crois cependant pouvoir avancer que les blancs moins blancs & les demi-teintes de détail plus colorées amortiroient cet éclat qui blesse. Peut-être aussi des fonds moins obscurs auroient-ils l'avantage de ne pas trancher avec ces lumieres un peu forcées. Je crois de plus qu'il y a quelque chose à chercher pour l'harmonie des om-

bres, qui chantent chacune en leur particulier & ne produifent pas cet accord général qu'on voit dans plufieurs tableaux d'autres Maîtres expofés à ce même fallon.

Un tableau que M. Lépicié vient d'expofer en dernier lieu, rend ces réflexions fuperflues à fon égard, puifque de lui même il a trouvé ce point de perfection qu'on lui defiroit, on n'y apperçoit plus ces petits défauts ; je veux parler du tableau qui repréfente une Douane. Outre le mérite d'une compofition ingénieufe & naturelle, d'un deffein fin & corect, enfin de la réunion des talents qu'on lui connoît, il a de plus celui d'une couleur douce, lumineufe & d'un accord très harmonieux. Peut-être quelques tons un peu moins gris dans fon architecture acheveroient-il de l'amener à fa perfection.

Trois Tableaux de M. *Brenet* foutiennent la réputation qu'il s'eft acquife lors de la derniere expofition. L'Af-

somption de la Vierge, Saint Pierre & Saint Paul, & la Réfurrection; ils font d'une couleur vigoureufe, les maffes d'ombre fourdes & bien décidées, & d'ailleurs d'une exécution foignée & arrondie; les draperies font heureufement agencées & bien peintes; enfin, ce font de très bons Tableaux.

Qu'il me foit permis de faire ici une obfervation générale, non dans l'intention d'engager M. Brenet à faire aucun changement à fon Tableau de la Réfurrection; mais qui, fi elle eft trouvée avoir quelque juftefle, peut être utile à d'autres. L'action de la jambe droite du Chrift m'a fait naître l'idée qu'il avoit été obligé de faire un effort, & comme une efpece de faut pour s'enlever de terre. Il me femble que dans ces figures qui volent fans aîles & par un fimple acte de leur volonté, il eft plus agréable que les jambes fe fuivent négligemment, prefque parallelement, & com-

me obéissant à l'impulsion de la tête.

Les Tableaux de l'Assomption de la Vierge & de la Sainte Famille, par *M. Taraval*, sont ingénieux de composition, mais ils ne sont point assez faits; il reste des parties de draperies toutes plates qui n'ont point de souplesse : de plus, il regne un ton jaune qui les dépare beaucoup & qui sent la maniere : il y a aussi des incorrections de dessein. Par exemple, dans l'Assomption, la figure de la Vierge ne paroît pas bien ensemble sous sa draperie, & l'on croit nécessaire que le contour intérieur du corps soit rentré en-dedans pour aller s'attacher avec les cuisses. Il ne faut, pour cela, que supprimer ou enfoncer quelques plis de la draperie. Dans la Sainte Famille, la position des jambes de la Vierge est peu agréable, & paroît forcée : ses Tableaux de dessus-de porte, sont meilleurs.

Il y a beaucoup de mérite dans les

petits Tableaux de M. de Beaufort, particuliérement dans celui de l'incrédulité de S. Thomas; il est très bien & ingénieusement composé. Les têtes sont belles; il est précieusement fini, & le coloris est très bon, à l'exception, peut-être, de quelques tons trop aurore dans certains endroits des chairs qu'il est aisé d'adoucir. Les deux autres sont aussi très bien, sur-tout celui de la Madeleine, dont la tête est très belle; il y a cependant quelques sécheresses ou contours un peu découpés dans les bras; il en est de même des deux femmes grecques, qui aussi ont quelques lumieres trop vives sur les bords des contours.

Dans les Tableaux de *M. Jollain*, & particuliérement dans ceux de Pirrhus & Glaucias, on trouve de la composition & de l'effet. Ceux du Poëme d'Abel sont bons aussi. Il y a dans celui de la mort d'Abel, des figures bien peintes & rendues avec soin.

M. *Durameau* a un grand Tableau

de Cérès ou l'Eté. Il a parfaitement rempli son sujet, & l'on peut dire qu'il fait très chaud dans ce Tableau, qui, d'ailleurs, est d'un coloris suave & lumineux. La composition en est ingénieuse, de grand caractere & bien de plafond. Les têtes de femme sont belles, nobles, bien dessinées & très bien peintes. Cependant on pourroit dire qu'elles manquent en quelque chose d'une certaine délicatesse qui caractérise les agréments des femmes, & qu'elles pourroient presqu'également être celles de beaux jeunes hommes. Il en est de même du caractere du dessein de ces figures qui a quelque chose de fort, & pour ainsi dire de lourd. On croit que le coloris général de la femme, vue par le dos, est trop de couleur de rose.

Son Annonciation est une idée pitoresque hardie, mais qui ne semble pas s'accorder bien avec la dignité du sujet; d'ailleurs les têtes sont trop

groſſes, ce qui fait paroître les figures courtes. Mais je ne dois pas négliger le Tableau d'un vieillard qui joue du violoncelle, & quelques autres de très petites figures. Malgré leur petiteſſe, ils annoncent les talents d'un grand Maître. Ils ſont faits avec beaucoup de chaleur & d'eſprit, d'une fierté de couleur & d'une touche très hardie. M. Durameau paroît fait pour traiter l'Hiſtoire en grand, avec toute la force & le caractere qu'elle exige; il eſt à ſouhaiter qu'il en ait l'occaſion, & c'eſt ce que l'on eſpere.

Le grand plafond de l'Hiver, qui fait pendant au précédent, eſt peint par M. *Lagrenée* le jeune. Il a des beautés; la couleur en eſt moins vive: mais en cela convenable au ſujet, la compoſition eſt riche & d'un caractere qui tend au grand : la figure du fleuve qui tient l'urne glacée eſt fort belle, bien deſſinée & bien peinte, auſſi le ſont la figure de femme &

le dos ou portion de figure d'homme qu'on voit de ce même côté. Les figures du Temps & d'Eole font moins heureufes ; les mufcles y font trop anatomiquement comptés, & la peau devroit les faire difparoître plus fréquemment ; d'ailleurs Eole eft étroit des épaules, & manque d'une forte d'élégance dans les formes ; les attachements font lourds, & particuliérement les pieds font trop gros.

A la vérité, rien n'eft fi difficile que de bien traiter ces figures fictives pour lefquelles on ne trouve point de nature qu'on puiffe fuivre avec exactitude ; mais je crois qu'alors il vaudroit mieux accorder moins à la poéfie, & donner davantage à la nature ; c'eft toujours le vrai qui plaît, & il faut tendre à s'en rapprocher.

Il y a un petit Tableau de la fuite en Egypte, où l'on voit des Anges qui renverfent des Idoles. C'eft un morceau excellent, compofé avec gé-

nie, plein de feu, d'un bon effet, d'un coloris argentin & très harmonieux. On y défireroit que les têtes fuffent plus rendues & le tout plus terminé. Quelques autres petits Tableaux, ainfi que plufieurs defleins, font également pleins de génie, & montrent les mêmes talents. Cependant on peut encore lui dire, & furtout à propos du Tableau de l'homme entre le vice & la vertu, que les têtes & les parties ne font pas affez foigneufement finies pour de petits morceaux qui doivent être vus de près. Il peut obferver dans les Tableaux de M. fon frere, avec quel foin tout eft achevé & précieux.

Deux Tableaux cintrés: l'un Zéphire & Flore; l'autre Borée & Orithie, font expofés par M. *Monnet*. Ils font ingénieufement compofés, & les figures ont de la grace; mais ils ne font point affez faits; les chairs, ainfi que les draperies, manquent de demi-teintes

teintes qui les arrondiſſent, & paroiſ-
ſent preſque toutes plates. Il eſt à
ſouhaiter que l'Artiſte les repeigne,
& leur donne de l'effet & du relief,
il ſe le doit à lui même ; ſes deſſeins
ſont ingénieux & ſpirituels.

On ne peut refuſer des éloges aux
deux Tableaux de M. *Renou*, la Pré-
ſentation & l'Annonciation. Le pre-
mier eſt très ingénieuſement compo-
ſé, vu la briéveté de l'eſpace où il
eſt parvenu à faire tenir de grandes
figures ſans qu'elles paroiſſent contrain-
tes. Il y a une incorrection de deſſein
facile à réparer ; la cuiſſe droite de la
Sainte Anne eſt trop longue & ne ſau-
roit tenir à la hanche, dont le lieu eſt
néceſſairement donné par la cuiſſe age-
nouillée. Il eſt aiſé d'y remédier, en
rapprochant toute la partie gauche.
L'Annonciation eſt également bien
compoſée, ſagement & noblement. Il
régne dans l'effet total un myſtérieux
tout-à-fait convenable à la dignité du

B

fujet : on y peut auſſi reprendre une incorrection d'enſemble ; le bas de la figure de l'Ange, depuis les hanches juſqu'aux pieds, eſt trop grand pour le corps : ce changement demande plus de travail ; mais il ne faut point l'épargner, ni regretter la draperie qui eſt trop arrangée comme de l'étoffe étalée chez le Marchand. J'obſerverai encore que quoique ces Tableaux ſoient très bien accordés, ils le ſont ſur un ton gris-noirâtre, qui n'eſt point agréable, & qui les rend triſtes.

Un Tableau de la Nymphe Menthe métamorphoſée, eſt ce qu'il y a de plus conſidérable de M. *Carême*. Il y a de très bonnes choſes dans ce Tableau ; la tête de la Nymphe eſt belle, le coloris en eſt frais & agréable ; le tout eſt, en général, bien deſſiné, bien compoſé, & doit lui faire honneur. Si quelque choſe s'y fait déſirer, c'eſt dans l'effet qui ſemble un peu forcé & comme par taches ; la

Proserpine est si claire, & le reste est si obscur, que l'opposition en paroît outrée.

Seroit-ce par le desir de faire paroître en elle quelque chose de divin, & comme si elle étoit lumineuse par elle-même ? M. Carême ne seroit pas le seul qui eût travaillé dans cette idée ; mais cela n'a pu réussir à personne. Dès qu'on suppose que des Divinités apparoissent sous des formes humaines, on est forcé de supposer en même-temps qu'elles ont adopté toutes les propriétés de cette nature, sa solidité & son opacité ; sans cela ce ne seroit qu'une superficie également lumineuse par-tout, & dont l'apparence seroit toute plate. La fiction d'une Divinité lumineuse n'est admissible qu'en Poésie, parceque le Lecteur se contente d'une image vague ; mais dans la peinture, elle est tout à fait impossible.

Je crois pareillement pouvoir attri-

buer à ce fyftême le défaut de demi-teintes, colorées fur les tournants des chairs, qu'on voit dans quelques endroits de cette figure de Proferpine. Le projet de la faire briller a engagé à facrifier tout le refte ; fans cela on ne concevroit pas pourquoi, tandis qu'elle eft fort éclairée, le char & le couffin fur lequel elle eft affife font fi obfcurs. Il en eft de même des chevaux qui ne reçoivent prefque point de lumiere & font trop noirs ou du moins le font trop également. La figure de Menthe demande quelques coups de force dans les plis enfoncés de fa draperie, afin de la faire venir en avant & paroître moins plate. Je me fuis beaucoup étendu fur ce Tableau, parceque c'eft un affez bon morceau pour defirer qu'il devienne meilleur encore.

Il y a du mérite dans les Tableaux de *M. Martin* : on voit dans fa Madeleine mourante, des parties bien

peintes. Le sujet est ingrat : on n'aime point à voir une femme défigurée par la pénitence & par la maladie ; du-moins on souhaiteroit d'y appercevoir des restes de beauté. Il y a de l'incorrection dans le dessein, particuliérement dans les bras, & les pieds ne sont pas d'un beau choix : il y a quelques parties assez bien drapées, mais le reste n'est pas aussi heureux ; les plis sont comme faits au hasard, & ne naissent point les uns des autres, quelquefois ils rendent mal le nud : dans la figure de l'Ange, ils présentent des hanches trop larges.

Le Tableau du même Auteur, représentant une Famille Espagnole, a des Satins bien exécutés ; mais il y a des incorrections dans l'ensemble des figures, & les têtes n'en sont ni belles ni agréables.

J'observerai ici une inadvertence, parcequ'elle est sensible dans ce Tableau, & que d'autres Artistes y sont

fujets. La figure vêtue de jaune, qu'on voit à gauche, eft éclairée jufqu'en bas. Comment fe fait-il que le terrein fur lequel elle pofe ne reçoive pas la même lumiere? Si l'on veut fuppofer qu'il y a une ombre portée par quelque objet qui eft hors du Tableau, comment arrive-t-il que cette ombre circonfcrive fi exactement le bas de la figure, qu'elle n'obfcurciffe aucune partie de fon vêtement ? Ce défaut, dans lequel plufieurs perfonnes tombent, fait paroître les figures comme en l'air & découpées. Au refte, M. Martin a du pinceau, quoique peut être un peu trop fondu & froidement propre. Sa couleur tend au bon & à l'effet : ce qu'il a à rechercher, c'eft la corection du deffein.

On voit de *M. Robin* un grand Tableau du délire d'Atys. C'eft une grande compofition bien agencée, qui eft traitée avec chaleur & fait beaucoup d'effet. M. Robin a très bien

senti le parti avantageux qu'on peut tirer des grandes maſſes décidées d'ombre & de lumiere : c'eſt le plus puiſſant attrait dans les grandes machines. Cet Artiſte annonce de l'intelligence dans le clair obſcur, & le ſentiment d'un coloris fier, parties de l'art très intéreſſantes : mais il doit être très attentif à l'enſemble des figures, au choix de la belle nature, enfin, à la correction du deſſein, à l'égard deſquels il y auroit à reprendre dans ſon Tableau. La figure de Celenus & celle d'Alecton ſont dans ce cas ; cette derniere, ſur-tout, eſt ſi confuſe, qu'on a peine à en concevoir le mouvement.

Je termine ici cette Lettre déja trop longue, & remets à vous parler dans la ſuivante des Tableaux de genres.

Je ſuis, &c.

SECONDE LETTRE.

MONSIEUR,

En vous expofant mes idées fur les Tableaux de genre, je parlerai peu des portraits, cette matiere eft trop délicate. Pour peu qu'on hafarde quelques réflexions fur les talents des Artiftes de ce genre, beaucoup de gens fe hâtent d'en conclure que les portraits qu'ils en ont ne valent rien, & l'on tombe dans le cas de fe reprocher le tort que l'on a fait à l'Artifte dans fa fortune. Il n'en eft pas de même dans les autres genres, l'intérêt qu'on y prend eft beaucoup moins vif que lorfqu'il s'agit de notre image perfonnelle. On fait qu'il n'exifte point de Tableaux d'hiftoire, non pas même de Raphael, où il n'y ait à defirer : on n'en conclut pas qu'un ouvrage foit mauvais, par-

cequ'il a quelque défaut, ou qu'il manque de quelqu'une des parties de l'Art ; on est accoutumé à entendre faire de pareils reproches aux plus grands Maîtres anciens.

M. *Drouais* a exposé des Tableaux qui soutiennent la réputation qu'il s'est acquise parmi les Artistes.

On ne peut refuser son admiration aux portraits peints par M. *du Plessis*. Celui de M. Allegrain est à tous égards d'une beauté supérieure à tout ce que je pourrois vous en dire. Il en est de même de celui de M. Gluck, où toutes les vérités de la nature sont rendues avec un art infini : on voit de plus, dans cette tête, l'expression d'un génie inspiré. M. le Marquis de Croissy, M. l'Abbé de Very, & plusieurs autres font autant de chefs d'œuvres dans leur genre.

M. *Aubry* a aussi exposé d'excellents portraits, mais nous aurons oc-

casion de revenir à lui en parlant d'un autre genre, dans lequel il s'est exercé avec le succès le plus distingué.

On voit plusieurs portraits en émail & miniature, par M. *Pasquier*, M. *Hall* & M. *Weiler*, qui font très bien. Ces deux derniers ont tenté avec succès de peindre des têtes en pastel de grandeur naturelle : on ne peut que louer cette émulation ; c'est un moyen certain de porter à sa perfection le genre de portraits en petit qu'ils traitent tous deux avec tant de goût.

Je viens avec plaisir aux Tableaux de genre ; c'est le triomphe de l'Ecole Françoise dans notre siecle. Je ne le dis point comme un reproche, ainsi que pourroient le penser beaucoup de personnes qui croient qu'il n'y a que le genre de l'histoire qui soit digne de leur attention. Ces genres, qu'il leur plaît d'appeller petits, ont fait & font encore la gloire de l'Ecole de Flandre, l'estime qu'on leur accorde est assez

bien démontrée par les prix qu'on y facrifie.

On voit encore avec admiration & étonnement la force de talents de M. *Chardin*, dans les trois têtes au Paſtel qu'il a expoſées. Ces morceaux ont toute la facilité & la légéreté qu'y pourroit donner un Artiſte dans la fleur de l'âge. La fraîcheur des tons de la tête de femme, à côté de la vigueur de ceux de l'homme, forment un contraſte vrai & rempli de goût, à quoi l'on doit ajouter que le faire en eſt magique, fier & de la plus grande hardieſſe.

Je ne vous répéterai point les éloges donnés à M. *Vernet* dans toutes les expoſitions; perſonne n'ignore quels ſont les talents de cet excellent Peintre, & tout le monde convient qu'on n'a jamais porté ce genre à un plus haut degré de perfection, non pas même les plus fameux Maîtres Italiens & Flamands. Il réunit à la richeſſe de l'in-

vention les grands effets & l'exécution la plus précieuse & la plus spirituelle. Ses Tableaux, d'un paysage montueux, d'un chemin dans les montagnes, & des abords d'une foire, sont composés avec un génie riche & abondant, & digne enfin à tous égards de sa haute réputation.

Je ne vous dissimulerai point cependant (car on veut voir des taches même dans le soleil), que quelques personnes lui reprochent, dans ces Tableaux, un accord général d'un verd trop bleuâtre, & qu'elles y auroient souhaité quelques variétés de tons plus distingués entre les terreins & les arbres ; c'est pourquoi elles ont préféré, quant au ton général, quelques autres petits Tableaux de lui, dont la couleur est plus dorée : cette différence tient en partie aux effets des diverses heures du jour, dont quelques unes sont plus favorables à la Peinture.

Le Tableau de l'Avare, par M. *le*

Prince, est un chef d'œuvre d'effet & d'exécution; tout y est d'un beau choix & d'une agréable richesse de génie. Ce que je croirois y pouvoir souhaiter est une bagatelle, c'est-à-dire d'éteindre un peu cette lumiere sur le mur qui fait fond derriere la tête : elle me paroît trop faite exprès pour la détacher.

Le Tableau du Négromancien n'est pas moins beau ; il est fier, vigoureux, d'une belle exécution, d'un grand effet, & les femmes sont remplies de graces. Le Tableau du Jaloux, quoique beau, me semble moins heureux pour l'effet.

Malgré les applaudissements qu'ont reçus au Sallon les Tableaux de paysage de M. le Prince, je ne vous cacherai point que je préfere ceux dont je viens de vous parler ; j'y trouve beaucoup plus de repos & d'harmonie. Ses paysages sont piquants, chaudement faits, de la touche la plus spirituelle & la plus animée, d'un ton fier & vigou-

reux, qui mérite infiniment d'éloges; mais je crains que le coloris n'en soit outré & au-delà de la nature. Il me semble que je n'y apperçois point cette tranquillité qu'elle présente, cette variété décidée de tons entre les terreins, les troncs d'arbres & les feuillages; de plus, les lumieres par touches, peut-être trop multipliées & trop sortantes du fond qui les reçoit, me paroissent papillotter, & quelques uns de ces tableaux me présentent une espece de cliquetis qui m'empêche de me livrer totalement à la satisfaction qu'ils me causent d'ailleurs. Du coloris chaud à la maniere, il n'y a qu'un pas, & ce pas est glissant.

Je prévois que vous ne serez pas de mon avis, mais vous savez qu'outre le goût général au moyen duquel on peut juger des tableaux avec quelque justesse, chacun a son goût particulier. Le mien m'engage à rapporter tout au vrai, & la plus belle magie de l'art ne

me satisfait point, si je ne l'y trouve pas.

Les Tableaux de M. *de Machy* sont remplis de mérite, & en général très beaux. La vue du Louvre & de la riviere, sur tout, est traitée avec beaucoup de vérité & d'effet. Peut être desirerois-je dans quelques uns que la perspective en fût moins précipitée, & qu'il eût supposé des points de distance plus éloignés. Je trouve aussi quelquefois, sur les devants, des noirs trop forcés; dans d'autres, je vois des reflets trop clairs, & qui s'opposent à l'effet décidé des deux masses d'ombre & de lumiere. On peut le remarquer principalement dans le Tableau des ruines de l'Eglise des Bernardins; la partie à gauche qui ne reçoit que des lumieres de reflets, est aussi lumineuse que l'autre côté qui reçoit la lumiere directe.

M. *Robert* a en général une magie de couleur transparente, très agréable

& savante, mais peut-être la porte-t-il quelquefois trop loin. On voit souvent dans ses reflets des nuances & des détails au-delà de ce que la nature semble en présenter lorsqu'on la considere dans ses masses générales. Il s'ensuit que les reflets disputent avec les véritables lumieres, quant à la beauté des tons.

Le tableau du décintrement du pont de Neuilli a des beautés ; cependant la perspective n'en paroît pas absolument satisfaisante : il semble que la partie de la riviere tende à un horison plus élevé que n'est celui du fond du tableau. Je crois que cela vient en partie de ce que les ondulations de la riviere, occasionnées par la chûte des bois, ne sont pas formées par des courbes elliptiques assez alongées, & que les tentes & autres objets ne tendent pas assez exactement à l'horison. Il me paroît aussi que ces objets qui sont au-delà de la riviere ne conservent pas

des ombres affez fortes. Je ne les crois pas affez éloignés pour avoir perdu totalement les effets décidés par grandes maffes qu'offre la nature. Il s'enfuit que ce tableau, quoique très bien à beaucoup d'égards, ne fait pas un effet auffi piquant qu'il paroît en être fufceptible.

On voit de ce même Artifte deux excellents tableaux ; celui d'une maifon de campagne près de Florence eft traité avec beaucoup d'intelligence ; le retour des beftiaux eft également beau & piquant d'effet : cependant je crois que dans ce dernier il y a trop de charivari & de petits trous de noir fur le devant du tableau dans la partie d'en bas, moins d'ouvrage y donneroit du repos & laifferoit valoit la vigueur des ombres du portique.

Il eft fur tout un tableau qui fait infiniment d'honneur à M. Robert par un effet étonnant. C'eft celui qui eft au milieu dans le fond du fallon. Le

ciel semble percer le mur, la vigueur & la magie des tons y sont au plus haut degré. Il y a une harmonie & une intelligence qui annoncent un Artiste profond dans la science du clair-obscur.

Quoique le tableau d'une colonnade ait aussi des beautés, il laisse cependant à desirer pour l'effet. Le fond du paysage ne paroît point avoir assez de vigueur & d'obscurité : les forêts & autres paysages, dont les enfoncements sont tout-à-fait privés de lumiere, prennent dans la nature un degré d'obscurité tel qu'il n'est point de bâtiments de pierre, quelques salis qu'on puisse les supposer par le temps, qui ne paroissent clairs en comparaison. Il s'ensuit que le grand escalier devroit sortir totalement en clair de dessus ce fond, & d'autant plus que l'inclinaison de l'ombre portée par l'arbre indique que la lumiere frappe, au moins en glissant, sur les faces perpendiculaires des marches. Cet arbre d'ailleurs n'a pas assez de vi-

gueur dans son feuillage pour se tenir en avant, & n'est pas assez rendu dans ses détails. On peut en général représenter à M. Robert que son paysage n'est presque jamais assez terminé, soit quant à la touche, soit quant à la force que doivent prendre les dessous des bouquets de feuilles. Il est plus heureux dans l'Architecture.

J'ajouterois encore une autre observation, mais qui est de nature à ne pouvoir être décidée que par les Maîtres de l'art. C'est qu'il me semble qu'en général ses ombres sont un peu trop de la même couleur que ses demi-teintes.

Plusieurs petits tableaux de M. *Huet* se font remarquer par leur mérite. Ce sont principalement des paysages ornés de figures bien traitées. Ils sont peints d'une couleur vigoureuse & qui fait beaucoup d'effet. Leur exécution est remplie d'esprit & de goût. Peut-être pourroit-on dire que ce n'est pas

là le ton vrai de la nature, & que les effets y font forcés : toujours est-il certain que c'est un bon Peintre.

On ne peut qu'être très satisfait des desseins colorés de M. Clérisseau ; on y admire un beau génie, une exécution fiere & savante, & la plus profonde connoissance du bon goût & du vrai caractere de l'architecture antique.

Mlle *Vallayer* soutient une célébrité justement acquise par d'excellents tableaux ; entre autres celui où l'on voit un homard. Il est du plus grand effet & de la plus grande vérité ; les détails en sont rendus avec caractere, goût & une belle fermeté dans le faire. Le tableau, où l'on voit un buste de Flore, est aussi de la plus grande beauté. Celui de Cérès a quelque chose de moins heureux, en ce que le fond du paysage, quoique très bien traité, n'ayant pu être peint d'après nature avec la combinaison des objets & du fond

comparés enfemble, l'accord n'eft pas auffi vrai que dans ceux qui ont été faits entiérement la nature fous les yeux; d'ailleurs le bufte de Cérès manque un peu de force & de rondeur. Le portrait d'un Abbé eft auffi très bien, & les tableaux de fleurs & de fruits font traités en habile homme.

Des vues peintes à la gouaffe, charmantes, claires & de la couleur la plus agréable, auffi-bien que de l'exécution la plus fpirituelle, annoncent dans M. *Pérignon* un Artifte d'un talent très diftingué. Ses effets font vrais & harmonieux, le lumineux de la nature y eft parfaitement bien rendu, talent très peu commun. Peut-être pourroit-on dire de quelques-uns de fes tableaux, que l'accord général y tourne un peu trop au jaune; mais on ne peut fe refufer à admirer la franchife, la netteté & l'efprit de la touche, qui brille fans interrompre cette gradation douce, &

ce repos à l'œil qu'on defireroit chez plufieurs autres Maîtres.

M. *Bounieu* a expofé plufieurs petits tableaux de fujets de la vie privée & de payfages. Il y a du mérite & de la vérité; ils font bien compofés & bien deffinés dans leur genre; mais ils font fi noirs, foit dans leurs ombres, foit dans les fonds qui font derriere les figures, qu'ils en perdent prefque tout leur agrément.

J'arrive avec plaifir à M. *Aubry*. Cet Artifte fe montre cette année dans un genre où il a les fuccès les plus diftingués. Les Tableaux de l'amour paternel, d'une femme qui tire des cartes, de l'enfant qui demande pardon à fa mere, font charmants, d'une couleur vigoureufe, & cependant claire & aimable, exécutés avec une belle facilité; un pinceau large & plein de goût, des têtes belles & vraies; enfin, un accord très harmonieux.

Sur-tout son Tableau de la Bergere des Alpes réunit tous les suffrages. En effet, il est plein de graces, & tout y est bien exécuté. On ne peut se refuser à admirer particulierement la vérité d'effet & la magie avec lesquelles sont traitées les parties ombrées & éclairées de reflet de l'homme & de la femme assis. Cependant, s'il est permis de desirer quelque chose à cet excellent Tableau, j'y demanderois deux coups de pinceau, l'un pour adoucir le tranché de la partie ombrée du visage de l'homme assis, l'autre pour éclaircir un peu l'ombre du visage de la femme pareillement assise, afin qu'étant moins obscure elle laisse voir plus distinctement les parties de ce visage.

J'observerai encore qu'il me paroît dans son coloris quelque chose de laiteux & de trop jaunâtre. Par exemple, les fonds de chambres ou chaumieres me présentent un mur d'un stuc poli, auquel on a donné par art un ton

agréable, plutôt qu'un corps mat & rustique. Ces peccadilles, si même c'en sont, n'empêchent pas que ces Tableaux ne soient très précieux & dignes d'entrer dans les Cabinets les plus distingués. Ses portraits sont aussi fort beaux ; celui de M Hallé fait beaucoup d'effet ; quant à M. Monnet, on croit le voir & l'entendre parler.

Un jeune Artiste paroît dans la lice avec des talents très estimables, & qui promettent beaucoup : c'est *M. Wille* le fils. Son Tableau d'une danse de Paysans fait un bon effet ; il est bien composé & bien dessiné, à l'exception de quelques incorrections dans la figure dansante qui a un jupon jaune : les têtes sont fort bien peintes, vraies & très variées. Cependant j'y crois voir encore un peu trop d'attachement aux premieres regles d'effet qu'on indique aux Artistes pour faire sortir les principales figures ; il a trop sacrifié à ce besoin. Pourquoi la lumiere

miere qui donne fur les figures n'oferoit-elle plus frapper qu'à peine fur les chaumieres, les terreins & le tonneau ? Il a craint fans doute que les figures n'en brillaffent moins ; au contraire, des lumieres généralement répandues, comme la nature les diftribue, les auroient foutenues avec douceur en s'y liant, & auroient empêché qu'elles ne fiffent en quelque forte des taches dans le Tableau.

Le progrès vifible qu'a fait M. Wille dans ce Tableau, & la différence qu'on y apperçoit d'avec celui du retour à la vertu, me difpenfe d'entrer dans aucun détail au fujet de ce dernier. Ce n'eft pas cependant qu'il n'y ait beaucoup de mérite, des têtes agréables, de l'expreffion & des détails bien rendus ; mais fon fecond Tableau fait voir qu'il a apperçu lui-même combien une exécution vétilleufe eft fuperflue, & combien des fonds trop

C

obscurs nuisent au bon effet d'un Tableau. Au reste, cet Artiste annonce des talents & des dispositions qui font espérer de lui voir porter ce genre à un degré distingué, & capable de satisfaire à la fois les Amateurs du beau fini & les gens de goût.

Dans un genre à-peu-près semblable, *M. Theaulon* paroît avec distinction. Son dessein est correct & spirituel, son coloris a de la chaleur, & son faire est large & facile. Le Tableau de l'heureux ménage est très agréable; il en est de même des autres: je crois seulement qu'il a à prendre garde de ne pas porter ses Tableaux trop au noir, & d'y chercher le lumineux & le repos qu'on trouve dans la nature. Le Public, à la vérité, aime les Tableaux qui ont de la force; il faut le satisfaire, mais avec modération, de même que les Acteurs ne doivent pas trop sacrifier aux applau-

diffements du Parterre qui redoublent lorfqu'ils font des efforts au-delà de la nature.

Un nouvel Artifte débute dans le Payfage, c'eft *M. Hoüel* : on voit qu'il a fait une étude très fuivie de la nature, & il y a de la vérité & de la fierté dans fes effets. Son exécution eft fpirituelle, & la touche du feuiller qui lui eft particuliere, eft bonne & approche plus du vrai que baucoup d'autres manieres, même eftimées. On ne peut que l'encourager à continuer de s'attacher à l'imitation de la nature, toutefois, fans outrer fes effets, & en évitant toute dureté, foit dans la couleur, foit dans les oppofitions des objets l'un fur l'autre, & en cherchant plutôt fes accords doux. On peut lui reprocher d'incliner vers l'obfcurité ; ce qui rend fes Tableaux triftes.

Je ne dois pas oublier *M. Spandon*, jeune Artifte, qui vient auffi de pa-

roître pour la premiere fois dans le genre des fleurs ; il montre beaucoup de talent ; sa couleur est belle & vive, & sa touche est spirituelle ; il rend avec succès des choses difficiles, telles que des vases de cryftal ou porcelaines.

Je ne vous ai point parlé de *M. Casanova* : il a fait annoncer plusieurs Tableaux dans le Livret du Salon, mais il n'y en a exposé aucun. On ne sait par quel motif il s'en est abstenu, à moins qu'on ne vueille penser qu'il en a été empêché par la menace que lui a faite M. Freron d'attaquer ses Ouvrages à la premiere exposition.

Je passe aux Sculptures sur lesquelles je serai court : il n'y a presque que des bustes ou des esquisses. M. *Pajou* a exposé plusieurs bustes, pour la plupart fort beaux. Cependant la maniere de modeler en paroît un peu séche : on est surpris qu'il en ait exposé deux petits qui paroissent peu dignes de lui.

Le buste de M. Piron, par M. *Caffieri*, est fort beau.

Le grouppe de l'Himen qui couronne l'Amour, par M. *Bridan*, est très bien composé ; on pourroit y desirer dans les jambes & autres parties de nud, quelques détails moins ronds. Dans la figure de la Fidélité, qui est très bien, on croit aussi pouvoir demander plus de souplesse dans les contours du bras & de la jambe. Son buste du Roi est fort beau, & ses autres Ouvrages sont bien.

La figure de la Vierge, par M. *Mouchy*, est fort belle, bien composée & bien drapée ; elle a de la grace & de la légéreté ; l'enfant est modelé, bien de chair. C'est un Ouvrage capable de lui faire beaucoup d'honneur. On croit que la tête est un peu trop françoise ; c'est-à-dire, plus jolie que belle. Dans ces sortes de têtes qui doivent inspirer du respect, il est

nécessaire de prendre pour base la sagesse des formes antiques, sauf à y ajouter ensuite des vérités de chair. Ses bustes sont excellents, il sont modelés avec facilité ; il y regne un goût moëlleux & de chair qui plaît beaucoup, & particuliérement dans celui de M. Allegrain le fils, qui, d'ailleurs, est traité avec feu & avec sentiment.

Les Ouvrages de M. *Berruer* sont bien ; & le Portrait de M. *Roëttiers* est exécuté avec soin.

Il y a aussi de fort bonnes choses de M. *Lecomte*, notamment le bas-relief du Christ mort. La Vierge est belle aussi. Je ne sais cependant si elle ne présente pas l'aspect d'une femme trop formée : il me paroît qu'il est d'usage de faire les figures de Vierge jeunes. Le buste de M. Dalembert est bien ; mais j'avoue que je ne saurois m'accoutumer à cette mode, de ne point mettre de coëffure à ces sortes de tê-

tes ; on a cru leur donner l'air de Philofophes , & je n'y trouve que l'afpect d'un Mendiant.

On voit de M. *Monot* des buftes fort bien traités , très reffemblants , pleins de vérités de détail , & des efquiffes ingénieufes & modelées avec efprit.

M. *Houdon* a quantité de morceaux; des buftes , dont un des plus beaux eft celui de M. *Turgot* ; il eft très reffemblant & modelé avec efprit. Celui de M. *de Miroménil* eft bien auffi ; mais je crois qu'il n'eft pas achevé. C'eft encore un fort bon morceau que celui de Mademoifelle Arnould. On eft très fatisfait, à plufieurs égards, de celui de M. Gluck ; il eft plein de vie ; mais perfonne ne fait gré au Sculpteur de la fcrupuleufe attention qu'il a apapportée à imiter jufqu'aux moindres inégalités de la peau : ces fortes d'accidents , fuites d'une maladie , fe doivent oublier , & paroître feule;

ment dans quelques endroits. L'idée du Tombeau de la Princeſſe de Saxe-Gotha, eſt neuve & lugubre ; mais le grouppe n'eſt pas aſſez développé & ne remplit pas ſuffiſamment le lieu de la ſcene.

Pigmalion, par M. *Boizot*, fait voir du mérite ; mais on eſt ſurpris de voir un Artiſte jeune, & qui doit être encore dans le feu de l'âge, tomber dans une maniere ronde, liſſe & froide. Son buſte de M. Hall eſt modelé avec beaucoup plus de goût.

Je ne m'arrêterai point à vous parler en détail des gravures, le mérite de chacun de ces Artiſtes eſt très connu du Public. La réputation de M. *le Bas* eſt faite depuis long-temps, & preſque tous les Graveurs qui ſe diſtinguent aujourd'hui ſont ſes Eleves. Les talents de M. *Tardieu*, pour le burin, ne ſont plus ignorés de perſonne. On eſt très ſatisfait de voir M. *Levaſſeur* ſuivre, avec ſuccès, un

genre de gravure trop abandonné : je veux dire l'Histoire en grand. M. *Beauvarlet*, dans la même vue, a joint à quelques Estampes, quatre desseins d'après les Tableaux de l'Histoire d'Esther, peints par M. de Troy le fils, qu'il se propose de graver. Ces desseins sont faits avec beaucoup de soin.

Il est certain que cette suite, vu la grandeur des Tableaux, ne peut guère être gravée que d'après des dessins ; c'est pourquoi la réflexion générale que j'ajoute ici ne peut le regarder plus particuliérement qu'un autre. Je ne puis approuver cette nouvelle mode de graver autrement, que d'après le Tableau : ces sortes de desseins sont presque toujours fort inférieurs aux Originaux, la gravure s'en éloigne encore ; à la fin il ne reste plus, pour ainsi dire, que le corps du Tableau, l'ame en est disparue.

Je ne prétends pas dire qu'il n'y ait

plusieurs Graveurs capables de dessiner avec goût & avec esprit ; M. de *Saint Aubin* le prouve par plusieurs desseins qui méritent une estime distinguée ; de-là s'ensuit qu'il met les mêmes talents dans ses gravures, ce qui le rend également propre à graver excellemment en grand & en petit.

M. *Cathelin* qui paroît s'être destiné à la gravure du Portrait, a exposé au Salon pour la premiere fois, & s'y distingue par un fort beau burin, ferme & hardi.

Je me hâte d'arriver au célebre M. *Cochin*, que je vous ai gardé pour le dernier. Quelque rassasié qu'il puisse être des éloges reçus en tant d'expositions, il trouvera bon qu'on lui dise encore ici, que la suite de desseins qu'il a exposés au Salon lui fait beaucoup d'honneur. On y voit, avec la plus grande satisfaction, l'abondance de son génie, & la facilité de son exécution. Il y a beaucoup d'ame &

d'expreffion dans fes figures, de la variété dans fes difpofitions générales, & tout l'effet dont eft fufceptible ce genre en petit.

Je termine en vous priant d'obferver qu'il peut y avoir, & qu'il y a fans doute plufieurs morceaux dignes d'éloges qui m'ont échappé. Vous favez comme les Ouvrages font épars & mêlés dans le falon ; il faut y retourner beaucoup de fois pour être certain d'avoir tout vu, & votre empreffement ne m'a pas laiffé le loifir néceffaire : conféquemment vous n'en devez rien conclure contre ceux dont j'aurai oublié de vous parler.

Je fuis, &c.

Lu & Approuvé, ce 6 Septembre 1775,

CRÉBILLON.

Vu l'Approbation. Permis d'Imprimer, à la charge d'enregistrement à la Chambre Syndicale, ce 9 Septembre 1775,

ALBERT.

Regiſtré la préſente Permiſſion, ſur le Regiſtre de Police de la Chambre Royale & Syndicale des Libraires & Imprimeurs de Paris, n°. 5020, conformément aux anciens Réglements, confirmés par celui du 28 Février 1723. A Paris, ce 15 Septembre 1775.

LAMBERT, Ajoint.

De l'Imprimerie de DIDOT, rue Pavée, 1775.

www.ingramcontent.com/pod-product-compliance
Lightning Source LLC
Chambersburg PA
CBHW071428220526
45469CB00004B/1456